中國碑帖名品 二編 [三十九]

趙之謙篆書鐃歌 三略

上海書畫出版社

前　言

中華文明綿延五千餘年，文字實具第一功。從倉頡造字而雨粟鬼泣的傳說起，歷經華夏子民智慧聚集、薪火相傳，終使漢字生生不息，蔚爲壯觀。伴隨着漢字發展而成長的中國書法，基於漢字象形表意的特性，在一代又一代書寫者的努力之下，最終超越其實用意義，成爲一門世界上其他民族文字無法企及的純藝術，并成爲漢文化的重要元素之一。在中國知識階層看來，書法是中國人『澄懷味象』、寓哲理於詩性的藝術最高表現方式，她净化、提升了人的精神品格，歷來被視爲『道』『器』合一。而事實上，中國書法確實包羅萬象，從孔孟釋道到各家學說，從宇宙自然到社會生活，中華文化的精粹，在其間都得到了種種反映，書法無愧爲中華文化的載體。書法又推動了漢字的發展，篆、隸、草、行、真五體的嬗變和成熟，源於無數書家承前啓後，對漢字美的不懈追求，多樣的書家風格，則愈加顯示出漢字的無窮活力。那些最優秀的『知行合一』的書法家們是中華智慧的實踐者，他們匯成的這條書法之河印證了中華文化的發展。

因此，學習和探求書法藝術，實際上是瞭解中華文化最有效的一個途徑。歷史證明，漢字及其書法衝破了民族文化的隔閡和時空的限制，在世界文明的進程中發生了重要作用。我們堅信，在今後的文明進程中，這一獨特的藝術形式，仍將發揮出巨大的力量。然而，在當代這個社會經濟高速發展、不同文化劇烈碰撞的時期，書法也遭遇前所未有的挑戰，這其間自有種種因素，而漢字書寫的退化，或許是書法之道出現踟躕不前窘狀的重要原因。因此，有識之士深感傳統文化有『迷失』和『式微』之虞。書法藝術的健康發展，有賴於對中國文化、藝術真諦更深刻的體認，匯聚更多的力量做更多務實的工作，這是當今從事書法工作的專業人士責無旁貸的重任。

有鑒於此，上海書畫出版社以保存、還原最優秀的書法藝術作品爲目的，從系統觀照整個書法史藝術進程的視綫出發，於二〇一一年至二〇一五年間出版《中國碑帖名品》叢帖一百種，受到了廣大書法讀者的歡迎，成爲當代書法出版物的重要代表。爲了能够更好地呈現中國書法的魅力，滿足讀者日益增長的需求，我們决定推出叢帖二編。二編將承續前編的編輯初衷，擴大名作的匯集數量，進一步提升品質，以利讀者品鑒到更多樣的歷代書法經典，獲得對中國書法史更爲豐富的認識，促進對這份寶貴遺産更深入的開掘和研究。

上海書畫出版社

簡 介

趙之謙（一八二九—一八八四），字益甫，又字撝叔，號悲庵、無悶，別署二金蝶堂、會稽（今浙江省紹興市）人。清道光九年生於没落商賈之家，幼聰慧，喜經史，好金石。十九歲開館授徒，二十二歲擔任杭州知府繆梓幕僚。其後歷三次鄉試纔中舉人，又因太平天國之變，逃離杭州，輾轉流離多地，再難登科。同治六年（一八六七）赴京師科考落榜後，被選爲國史館謄録，五年後至江西任職，此後一直投身於江西巡撫劉坤一組織編修的《江西通志》。光緒四年（一八七八），趙之謙借錢謀得鄱陽知縣一職，却因水災潰堤被免，祗得回鄉代人作文、鬻書賣畫，補貼家用。光緒八年（一八八二）舉任江西奉新知縣，并轉任南城知縣。其爲官耿介，嫉惡如仇，心懷百姓，積勞成疾，於光緒十年十月卒於官舍，終年五十六歲。其身後清貧，以致在親友資助下，棺柩纔得以回鄉安葬。趙之謙承清代文字訓詁與金石考據之學，於書法、繪畫、篆刻、金石、鑒藏等皆有造詣。其畫以金石趣味著稱，多以花卉樹竹爲題材，别開面目。其篆刻不故作修飾，『不在斑駁，而在渾厚』，提倡『印外求印』，自出新意，開三百年篆刻新面。

《鐃歌》，篆書，紙本，計十二開，七十四行，每行三字，每開縱三十二點五厘米，橫三十六點八厘米。書於清同治三年（一八六四），趙之謙時年三十五歲。内容爲抄録漢代鼓吹樂《上之回》《上陵》《遠如期》三曲。是書篆法樸拙渾茂，氣韻古質，不務修飾，兼陶古今。用筆堅實，氣機流宕，起筆處多方隽，以筆摹刀，有萬毫齊力之勢，乃趙氏早年篆書精品。鈐印『之謙印信』。今藏故宫博物院。

《三略》，篆書，紙本，共八屏，每屏縱一百七十四點四厘米，橫四十三厘米。書於光緒四年（一八七八），趙之謙時年五十歲，乃爲江西巡撫李文敏所作。内容爲節録唐代《群書治要》中《三略治要》諸節。《三略》相傳爲漢初黄石老人傳授給張良的政略兵謀之書。作用筆婉轉流暢，氣脉貫通，自然生動，字勢特立獨出，姿態萬千。

铙歌

铙歌

鐃歌：軍樂，又作「鐃吹」，即漢鼓吹鐃歌十八曲，分別為《朱鷺曲》《艾如張曲》《戰城南曲》《上之回曲》《翁離曲》《將進酒曲》《巫山高曲》《上陵曲》《君馬黃歌》《芳樹曲》《有所思曲》《雉子曲》《聖人出曲》《上邪曲》《臨高臺曲》《遠如期曲》《石留曲》。其內容龐雜，又是歷代循聲相傳，故難以釋讀，題材涉及戰陣、祥瑞、武功，也有男女感情等。最早見錄於《宋書·樂志四》：「漢鼓吹鐃歌十八曲，皆聲、辭、豔、相離，不可復分。」《續文獻通考》：「沈約曰：『樂人以聲音相傳，訓詁不復可解。凡古樂錄，皆大字是辭，細字是聲，聲辭合寫，故致然耳。』」

上之回：皇帝前往回中山回中宫上，歷來說法不一，一般認為是指漢武帝，見《漢書·武帝紀》：『（元封）四年冬十月，行幸雍，祠五時，通回中道，遂北出蕭關。』之，往回。回中。朱乾《樂府正義》：『應劭曰：回中，地在安定，平高有險阻。』《雲陽記》云：寒門也。」

所中溢：皇帝避暑於回中宫。《宋書·樂志四》作「所中益」。陳本禮《漢詩統箋》：『所，天子行在所。益，謂有益於人也。』另，陳沆《詩比興箋》：『舊或以「上之回」三字為句，大誤（陳點讀為「上之回中，益夏將至」），「益夏」者，謂天益就暑，以時將屆夏至故也。』

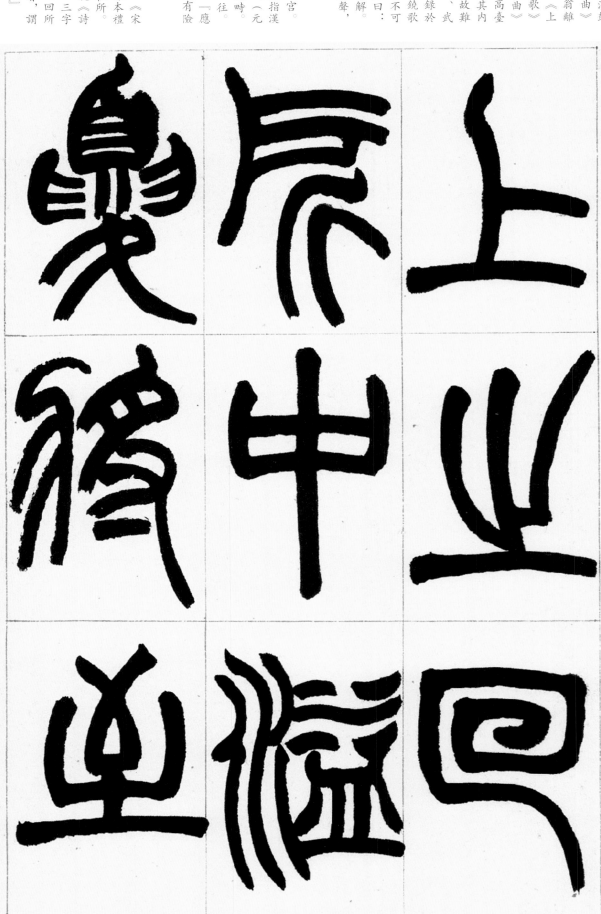

【鐃歌】《上之回曲》／所中溢。／夏將至，／

夏將至，行將北：夏日將至，順時適
宜，皇帝欲北行避暑。

以承甘泉宮：大意指皇帝前往回中
宮途中，因夏日將至，先避暑於甘
泉宮。承，迎繼。甘泉宮，秦時建，
漢武帝建元年中增擴以避暑。陳本
禮注：『甘泉宮去長安三百里，尤不
及回中又在其北，行幸甘泉，本以
避暑，回中地益高寒，侍從之臣既
承甘泉之德，而又往回中，更承其益
也。』

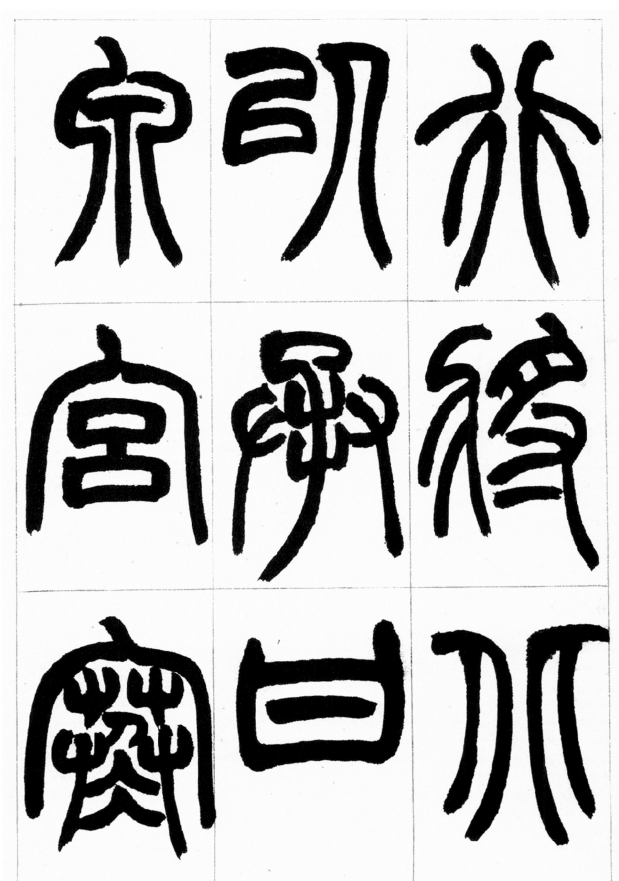

行將北，／以承甘／泉宮。寒／

寒暑德：寒來暑往，四時調和。

游石關：有兩解。陳本禮注：「石門關在固原州須彌山上，有古寺，松陰鬱然，即關門舊址。言此行非第游觀避暑，蓋欲宣威外域，臣月支而服匈奴，莫安中國，為千秋萬歲計也。」王先謙《漢鐃歌釋文箋證》：「回即在汧，關亦在隴，考隴州西八十里有石嘴關……蓋即此石關矣。」

諸國：塞外諸國。

暑德。游／石關，望／諸國。月／

月支、匈奴：皆漢時西北方游牧民族。月支，即大月氏，莊述祖《漢鏡歌句解》：『《史記·大宛列傳》云：大月氏在大宛西，可二三千里，居嬀水北，張騫以郎應募使月氏……於是西北諸國始通於漢也。月氏之臣，當在此時，蓋元封中事也。』

支 臣 匈

奴服。令 / 從百官 /

支臣，匈 / 奴服。令 / 從百官 /

歲 尺 徐

樂 秋 驅

寐 駕 驅

上陵、下津：宮中苑囿名。陳本禮
注：『《三輔黃圖》曰：甘泉宮南有
昆明池，池中有靈波殿，皆以桂爲殿
柱，風來自香。池中有龍首船，武帝
常令宮女泛舟池中，張鳳蓋，建華
旗，作棹歌，雜以鼓吹，帝御豫章觀
臨觀焉。宣帝好誇祥瑞，與孝武同，
故此詩言陵津之美，應有仙人來游，
以諷宣帝也。』

美美：《周禮注》：『美，福慶也。
美美，言福慶之象至也。』

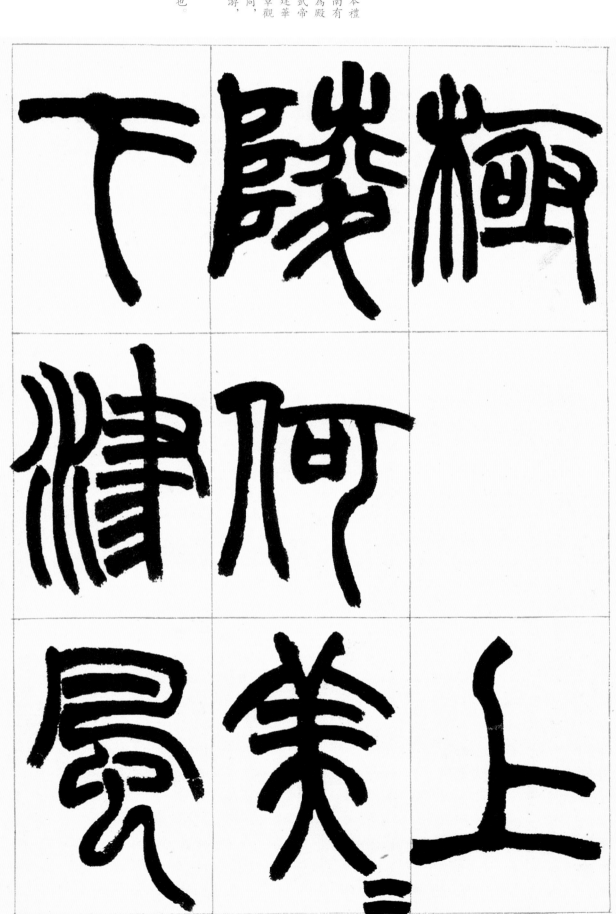

来 宿 訊

雷 何 爾

逝 御 閒

言從水中央：謂從海中來。陳本禮
注：『下言滄海雀，則從海上來也。』
言，句首發語詞。

桂樹爲君船：謂舟楫華美，《楚辭》：
『沛吾乘兮桂舟』。

水中央。／桂樹爲／君船，青／

櫂：同『棹』，形似船槳，用以划水行船。

笭：船上的篷蓋。

絲爲君／笭，木蘭／爲君櫂，／

海 其 黃
之 閒 金
雀 滄 錯

黃金錯／其閒。滄／海之雀／

山　白　赤

林　雁　翅

乍　鴻　鴻

山林乍開乍合，曾不知日月明：比喻
鳥獸衆多，其聚散之勢使山林看起來
開合不定，其衆多之貌使日月爲其遮
蔽不明。陳沆《詩比興箋》：「謂嘉
祥之氣，鬱鬱葱葱。《甘泉賦》所謂
『帥爾陰閉，雲然陽開』也。宣帝頗
好神仙，故詩末及之。」

開　曾　日

乍　不　片

合　知　曶

醴 泉 阿

宋 光 蔚

山 澤 芝

芝爲車，龍爲馬：謂神仙以靈芝作
車，以飛龍爲坐騎。

銅池中，／僊人下／來飲，延／

甘露初二年，芝生銅池中：甘露，漢宣帝年號。事見《漢書·宣帝紀》：『神爵元年（前六十一）詔曰：「嘉穀玄稷降於郡國，神爵仍集，金芝九莖產於函德殿銅池中。」』『甘露二年（前五十二）詔曰：乃者鳳凰，甘露降集京師，黃龍登興，醴泉旁流，枯槁榮茂，神光並見，咸受禎祥。』陳本禮注：『恐人言不信，故又引初、二年事以實之，正以見其言之不虛也。』

壽千萬／歲。（《遠如期曲》）遠／如期，益／

與　頤　與

不　雅　陳

寐　樂　集

紛。單于／自歸，動／如驚心。　／

虞心：心情喜悦歡樂。虞，同『娛』。
陳本禮注：『寫初來朝景象如繪，從
來未識大漢威儀，故驚；主臣皆受榮
寵，故又喜也。』

萬人還來：指《漢書·宣帝紀》所
載，黃龍元年（前四十九）春正月，
宣帝幸甘泉宮，匈奴呼韓邪單于再度
來朝，此爲短短幾年間第三次單于來
漢，故下文稱『累世未嘗聞之』。

虞心大／佳，萬人／還來，謁／

謁者：宮中司掌引見、傳達等事。
《漢書·百官公卿表》：『謁者，掌
賓贊受事。』

鄉殿陳：在甘泉宮殿前向漢宣帝贊謁
稱臣。鄉，同『向』。陳，陳布朝賀
之語。

者引，鄉／殿陳，累／世未嘗／

聞之。曾 ／ 壽萬歲 ／ 亦誠哉！ ／

曾：同「增」。萬歲：《宋書・樂
志四》原作「萬年」。曾壽萬歲亦
誠哉：王先謙注：「祝帝之辭也。
『誠』字總結上文。先恭曰：此篇全
述單于歸化之語，以『誠』字咏嘆作
結。自『遠如』至『還來』是對漢臣
語，『謁者』至『萬年』是對帝語，
分兩段讀。」

漢鐃歌／三章。／同治甲子六月爲／遂生書。篆法非以此爲正宗，／惟此種可／悟四體書合處，宜默然會之。无悶。／

漢鐃歌

三章

同治甲子六月為

遂生書篆法非以此為正宗惟此種可

悟四體書合處宜默然會之　无悶

遂生：朱志復，字遂生，江蘇無錫人。趙之謙高弟，工刻印，趙嘗以「蟲如車輪技乃工，但期弟子有逢蒙」之句勖之。又贈魏稼孫詩云：「送君惟有說吾徒，行路難忘錢及朱。」錢謂錢式，朱謂遂生。見《廣印人傳》。

三略

【三略】夫能扶／天下之／危者，則／

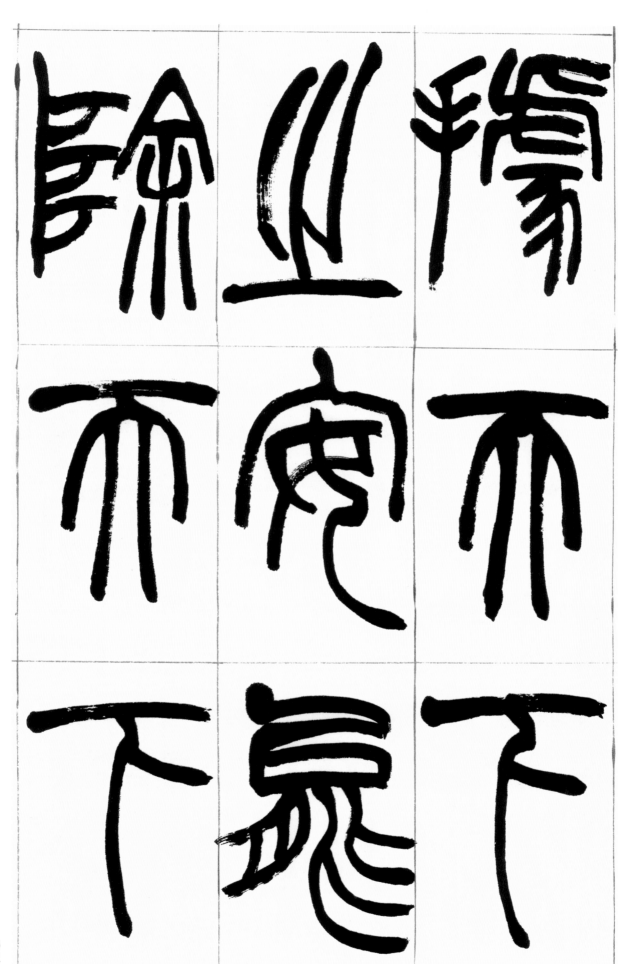

下 𣆶 山

川 含 黽

樂 亦 蒿

能救天／下之禍／者，則得／

者　下　戹

賜　止　救

復　禍　而

三二〇

畐

福

不

八

故

下

民

澤

止

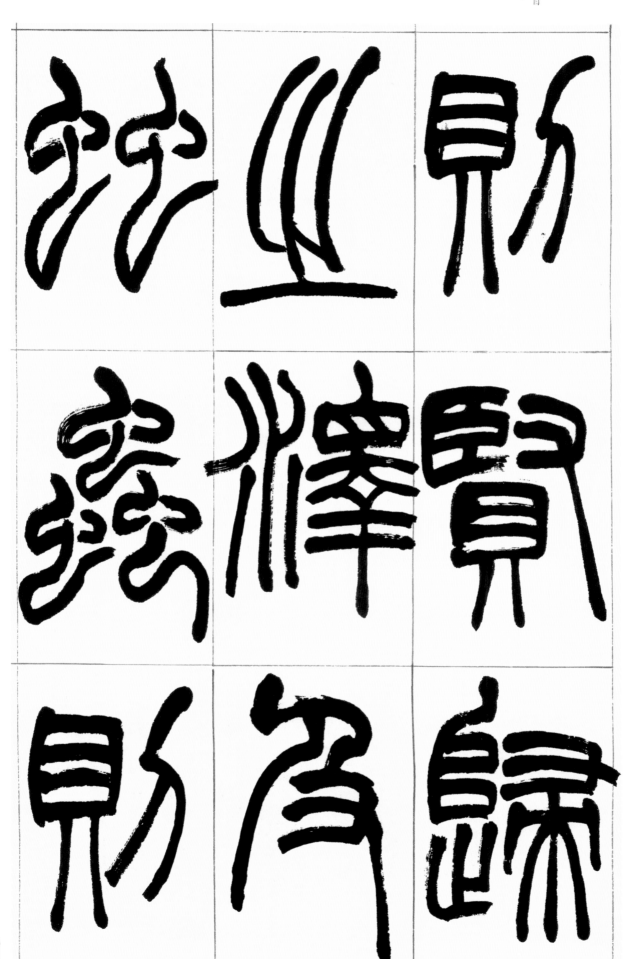

澤及蟲蟲：指萬物自
得其所，自然順遂。
蟲蟲，即昆蟲。

聖賢望

賜入歸

其皀坐

聖歸之。／賢人所／歸，則其／

六合：指上、下、東、西、南、北六個方向，代指天下。

同。賢者／之政，降／人以禮。／

聖 政 自

也 諴 人

釋 人 止

釋 謀 遠

而 新 而

气 皆 而

坔 山 茂

睯 緣 民

兆 廣 故

緣

皆

廣

森

強

真

義

岜

惠

務廣惠 ／ 者強。充 ／ 國，無善 ／

廣悳，其下正：傳本作『廣悳者，其下正』。指君王德廣於上，則黎民正行於下。

政：廣悳，／其下正。／廢一善，／

惡 衾 則

賜 賞 勿

易 一 善

惡　多
善　者
得　其
祐　惡
者

光

一

惡

施

皆

斯

百

惡

結

失，一惡／施者，則／百惡結。／

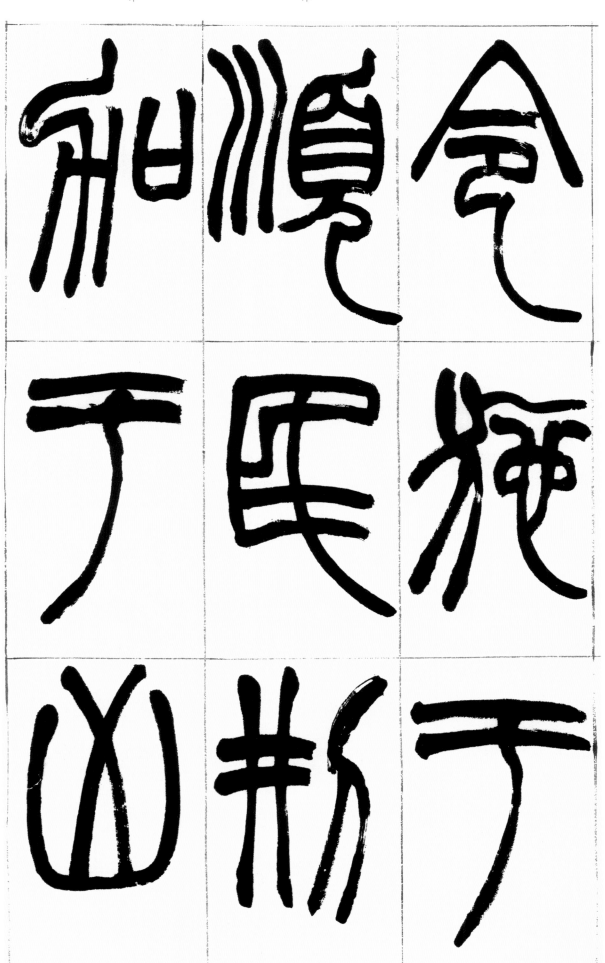

令施于順民：傅本作
「故令施于順民」。

刑加于凶人：傅本作
「惡加于凶人」。

令施于／
順民，刑／加于凶／

有清白之識者：傳
本作『有清白之志
者』。下文『有守節
之識者』傳本亦作
『有守節之志者』。

附親矣。／有清白／之識者，

篆書九宮格字帖。本頁為九個篆字，分三行三列排列。

威、不、坐（或出）
折（析）、亘、獄
齌、曰、者

之識者，／不可以／威刑脅。

○五五

篆書字帖（九宮格）

之識者，／不可以／威刑脅。

視　臮　故

其　臣　明

民　必　君

以爲人／而致焉。／故致清／

○五七

白之士、／脩其禮：／致守節／

復 其 北

土 道 土

耳 而 虞

致，名可／保。利一／害百，民／

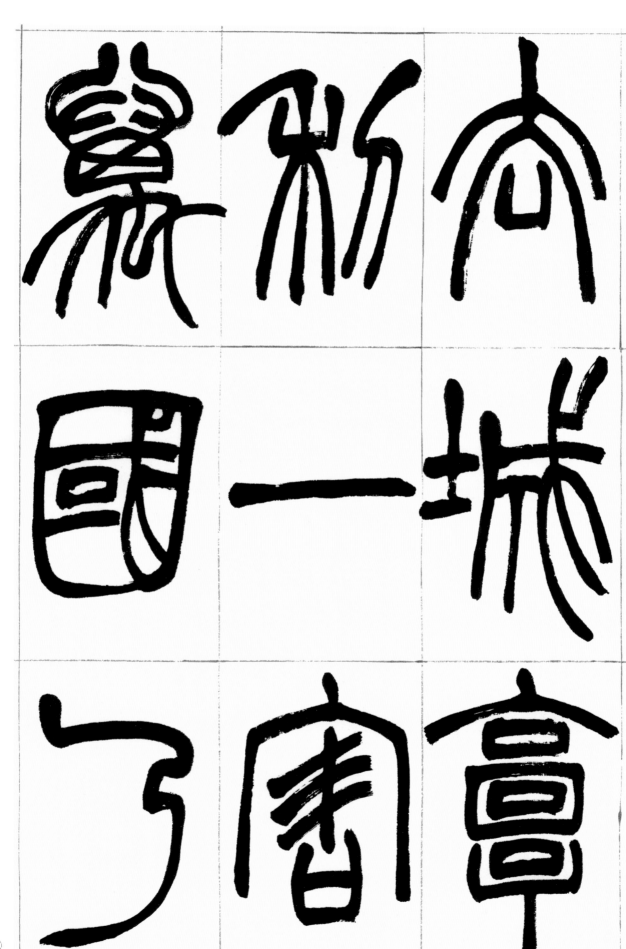

民 一 皂

乙 料 糈

蟇 酉 奉

澤　彌　劧　㣇
不　暴　�641
卤　迕　一

歷代集評

君（撝叔）以孤憤，好嬉笑怒罵，詩文皆務爲新奇，可駭愕。坐是不諧於世，當代作者亦不能無訾議。然書畫刻石并卓絶一時，記誦亦實有勝人處，固不必以體格繩檢之。千秋巨眼，自有真鑒，存而不論可也。

——清 潘衍桐《緝雅堂詩話》

趙撝叔學北碑，亦自成家，但氣體靡弱。今天下多言北碑，而盡爲靡靡之音，則趙撝叔之罪也。

——清 康有爲《廣藝舟雙楫》

撝叔書初師顏平原，後深明包氏鈎、捺、抵、送萬毫齊力之法，篆隸楷行，一以貫之。故其書姿態百出，亦爲時所推重，實乃鄧派之三變也。而論者至指爲北碑之罪人，則又不免失之過刻。

——清 向燊（馬宗霍《書林藻鑒》）

撝叔先生手劄，書法奇，文氣超，近時學者不敢望肩背。

——清 吳昌碩《跋趙之謙尺牘》

余嗜書畫，尤嗜悲庵先生書畫，鶴廬所嗜與余正同。悲庵工橅魏碑，於規矩謹嚴之中，極神明變化之妙。其所爲變化，即其畫筆之超群軼倫，不可方物者也，則書中有畫也。悲庵善畫山水、花卉，以秀逸之筆寓樸穆之神，其所爲樸穆，即其書勢之還醇斂鍔、靜與古會者也，則畫中有書也。要非其人植品高、讀書多，弗克以臻此，此悲庵之書畫所爲可貴也。

——清 吳隱《悲庵剩墨序》

撝叔之書如其畫，皆若以盛氣凌人。其作北魏最工，用筆堅實，而氣機流宕，變化多姿，故爲可貴。其他各體，亦咸精熟。惟論者謂其稍有習氣，董思翁論畫云：『當於熟中求生。』撝叔之書，恐正坐太熟之過。

——符鑄（馬宗霍《書林藻鑒》）

撝叔得力於造像，而能明辨刀筆，不受其欺，且能解散北碑用之行書，天分之高，蓋無其匹。

——張宗祥《書學源流論》

撝叔書家之鄉原也，其作篆隸，皆卧毫紙上。一笑橫陳，援之不能起，而亦自足動人。行楷出入北碑，儀態萬方，尤取悦衆目，然登大雅之堂，則無以自容矣。

——馬宗霍《書林藻鑒》

學問文章，根柢深厚，書畫、篆刻均一流。

——沙孟海《印學史》

圖書在版編目（CIP）數據

趙之謙篆書鏡歌 三略／上海書畫出版社編. ——上海：上海書畫出版社，2023.5
（中國碑帖名品二編）
ISBN 978—7—5479—3093—9

I. ①趙… II. ①上… III. ①篆書－法帖－中國－清代 IV.
①J292.26

中國國家版本館CIP數據核字（2023）第076453號

中國碑帖名品二編［三十九］
趙之謙篆書鏡歌 三略

本社 編

責任編輯	張恒烟 馮彦芹
審 讀	陳家紅
圖文審定	田松青
責任校對	黃潔
封面設計	王崢
整體設計	馮磊
技術編輯	包賽明

出版發行	上海世紀出版集團
	上海書畫出版社
地址	上海市閔行區號景路159弄A座4樓
郵政編碼	201101
網址	www.shshuhua.com
E—mail	shcpph@163.com
印刷	上海雅昌藝術印刷有限公司
經銷	各地新華書店
開本	710×889 mm 1/8
印張	9
版次	2023年6月第1版
	2023年6月第1次印刷
書號	ISBN 978—7—5479—3093—9
定價	76.00元